蝴 蝶 梦 ④

原　著：〔英〕达芙妮·杜穆里埃
改　编：健　平
绘　画：高兴齐　赵延平　赵龙泉　张志军
封面绘画：唐星焕

U0112267

CNS | 湖南美术出版社

蝴蝶梦 ④

　　女管家丹弗斯太太认为是我告发了吕蓓卡的情人费弗尔来过曼陀丽，所以她设计让我难堪，并恶毒诅咒我，还想把我从窗台上推下去，她认为我不配占住她原来女主人吕蓓卡的位置。

　　曼陀丽海湾发生了一起海轮搁浅事故。勘查结果发现了另一艘沉船。这艘沉船内有一具女尸，这具女尸正是曼陀丽庄园女主人吕蓓卡。警局传讯德温特。德温特不得已将吕蓓卡荒淫堕落而将她杀死的真相告诉了我。

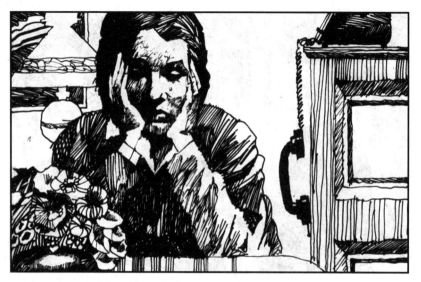

1. 不管弗兰克在电话那头怎么喊，我还是砰的一声摔下话筒，捧着脸在房里踱来踱去，泪水不停地从指缝中流下，心里在喊着：完了，迈克西姆出走啦！

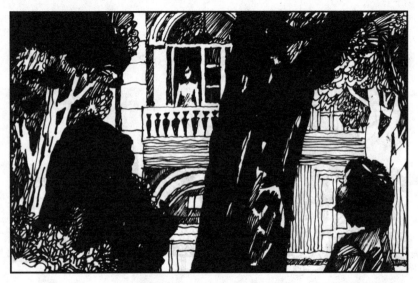

2. 我站在林子边，仰起脸，让雾气凝成的水滴洒在发烧的脸上。就在这时，我看见吕蓓卡卧室的窗户打开着，丹弗斯太太正站在那里窥视我。屈辱和气愤使我什么都不怕了，我决定去找她。

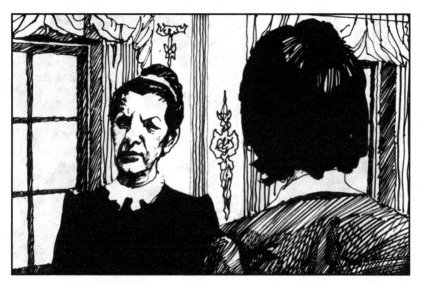

3. 我径直走进吕蓓卡的卧室，丹弗斯太太从窗口转过脸，这个得胜的女人正在哭泣。我踌躇了一下，但仍对她说："你已干了你要干的事，你存心看到这么一场戏，这会你称心、高兴了吧！"

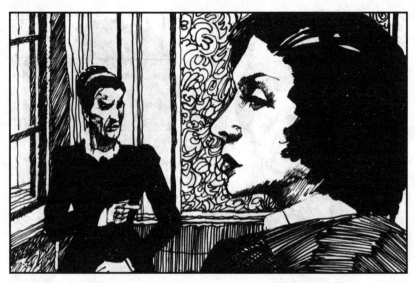

4. 她说："你干吗要到这儿来？曼陀丽没人需要你。我恨你！因为你妄想占有德温特夫人的位置。""你好像认为我嫁给德温特先生是犯了罪，是亵渎了死者。难道我们无权像别人那样过幸福日子吗？"

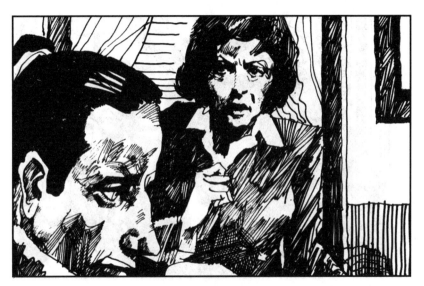

5. "德温特先生并不幸福，他仍陷在悲苦的绝境之中。" "不对，我们一起待在意大利时，他很幸福，嘻嘻哈哈，无忧无虑。" "天下有哪个男人不在蜜月里稍许放纵一下的？" 她鄙夷地耸耸肩。

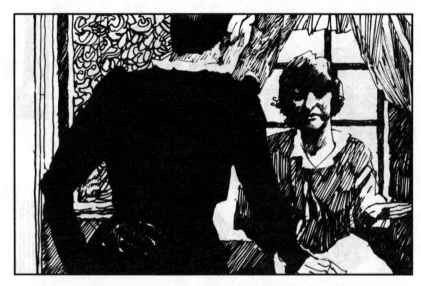

6. "你怎么敢这样跟我说话，这么放肆！"我抓住她的手臂用力摇着，"是你设的恶毒圈套，让我穿上那身舞服的。你存心伤德温特先生的心。有意折磨他，让他苦恼。"

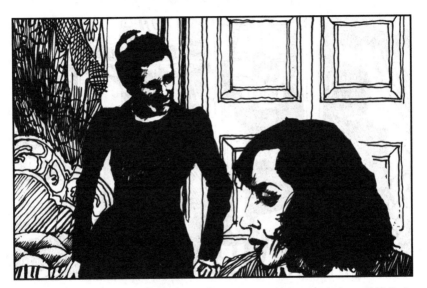

7. 她挣脱我的手，愤愤地说："他苦恼不苦恼关我什么事！看着你占着她的位置，听见别人喊你德温特夫人，我心里不好受！谁叫他不到十个月就结婚的？我那位太太是不会饶过他的，不会让他好受的！"

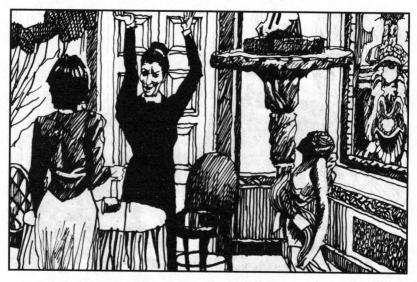

8. 她突然眼闪奇光，举起双手说："我的那位大小姐是奇女子，她不会败在男人手里的。德温特、费弗尔、弗兰克，他们哪个不为她神魂颠倒？你居然大言不惭，说什么你能使他幸福。"她放肆笑起来。

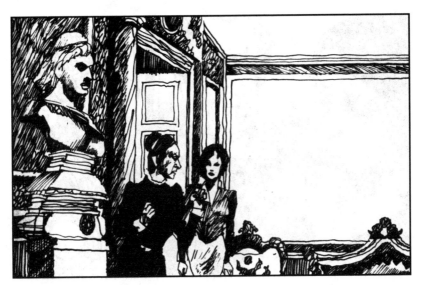

9. "丹弗斯太太，你最好别说了。"我叫着。"你去告状呀，说我见过费弗尔呀！""我没对他说过。""除了你还有谁？我早就要教训你一下，也要给他点颜色看看。他嫉妒，到现在还在嫉妒。"

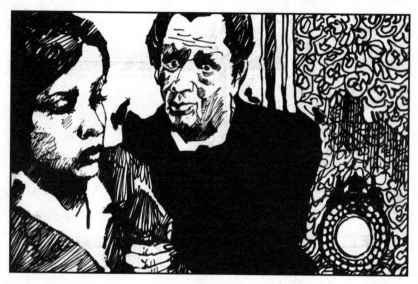

10. "你胡说！"我斥道。她又像钳子那样抓住我的手臂，逼近我说："你知道什么。他不需要你，他忘不了她，他仍需要在这屋子里和她朝夕相处。躺在墓地的应该是你而不是她！"

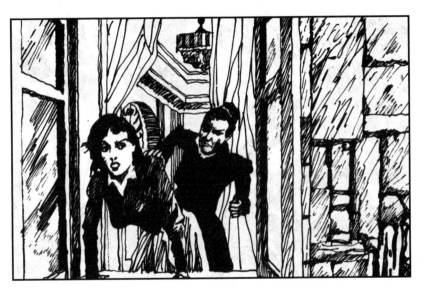

11. 她把我推向窗口，说："往下面看，不是很容易吗？你为什么不纵身一跳？既快，又没痛苦。可不像在水里淹死那样。你为什么不试一下呢？你为什么不去死？"

12. 阴湿的迷雾从窗口涌进来，我用手紧紧抓住窗台。她贴着我说："何必死赖在曼陀丽？德温特先生不爱你。活着有什么意思呢？跳下去就一了百了，就再也不会有什么烦恼了。"我松开手，身子往外倾去……

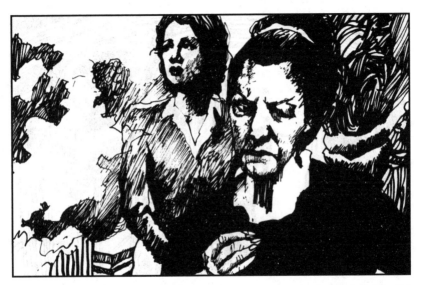

13. 就在这时，传来一声猛烈的爆炸声，一声又一声，玻璃在窗框里抖动，发出嘎嘎的响声。我睁开眼，从迷茫中回到现实，我问："怎么回事？出了什么事？""是号炮声，海湾那边有船搁浅了。"她说。

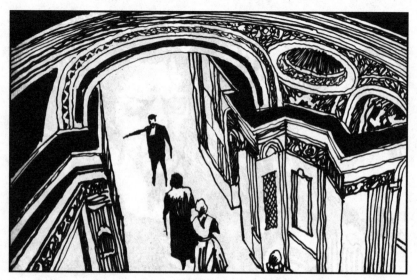

14. 窗下的平台传来急促的脚步声，我听见迈克西姆在说："我看见那条船直向礁岩撞去的。告诉宅子里的人，准备吃喝，万一船员有难，可以救急。打个电话给弗兰克把事情说一下。我这就到海湾去。"

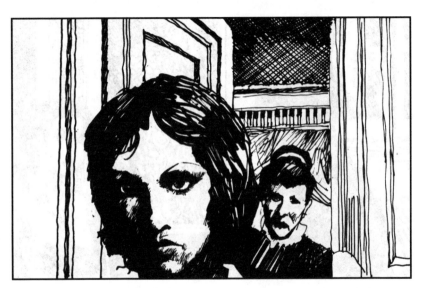

15. 丹弗斯太太又恢复原来的样子了。她拉开门让我出去,并说:"太太,您见到德温特先生请告诉他。如果他想把遇难的船员带回家,不管什么时候,我都会为他们准备好热饭的。"

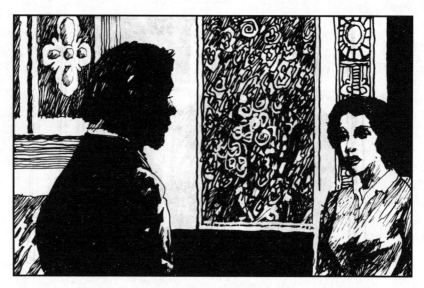

16. 我拖着僵硬的身子来到大厅。弗里思迎上我说: "德温特先生到海滩上去了。如果您想找他还赶得上。" "谢谢你指点。" 我迈步往平台上走去, 但一阵眩晕袭来, 我连忙又回到大厅。

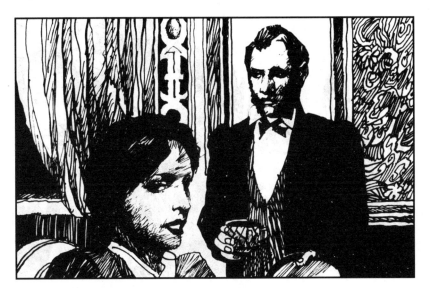

17. 我找了张椅子坐下来，想到刚才我以为迈克西姆已经出走，我几乎就要从那里跳下去的事，一身冷汗浸透了衣裳。我要弗里思给我端来一杯白兰地，我要借它恢复体力和信心，然后去找迈克西姆。

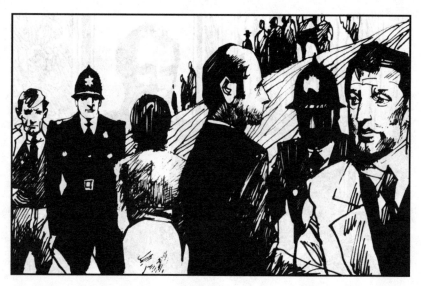

18. 我来到海湾，到处都是看热闹的人，我站在防波堤的尽头，望着那条因触礁而搁浅的船。我问旁边的海岸警卫队员："他们准备怎么办？"他说："马上派潜水队员下去检查，看看龙骨是否撞破了。"

19. 那位队员热心地把望远镜给我，说："用这个看。看见了吗？那个戴红色圆锥形绒线帽的就是潜水员。瞧，拖轮也来了。"

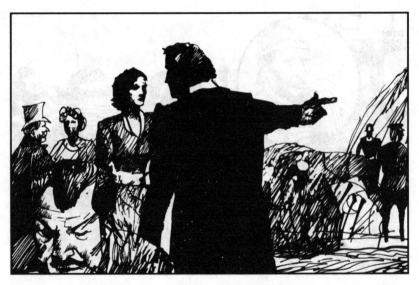

20. 这时，弗兰克发现了我，我急切地迎着他问："迈克西姆在哪里？""他带着一名受伤的船员到克里斯治伤去了。那人吓糊涂了，船一搁浅他就跳水逃命，结果反被岩石撞伤了。他刚走了一会。"

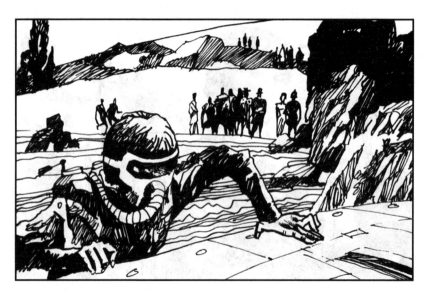

21. 海岸警卫说："德温特先生真是个好人，他可以脱下自己的上衣披在别人的身上。夫人，快看，潜水队员已经带上头盔了，人们就要把他放到水底去了。"

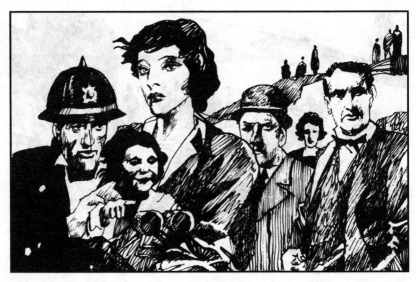

22. 一个孩子奔过来要求着："让我看看好吗？"我把望远镜给他。他看着说："潜水员会淹死吗？"海岸警卫说："当然不会。注意，他就要下水了。"孩子兴奋地叫起来："他下水了，下水了！"

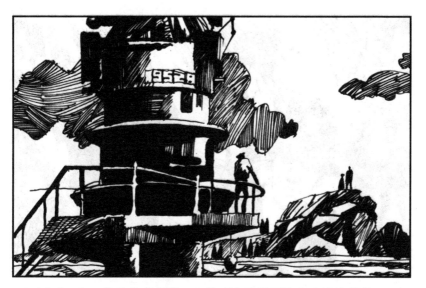

23. 过了一会，弗兰克对我说："您不会再看到什么有趣的事啦。一切行动都得等潜水员的报告。我陪您回去吃午饭吧，然后，您得休息一下。""谢谢你，可我什么也吃不下。"我说。

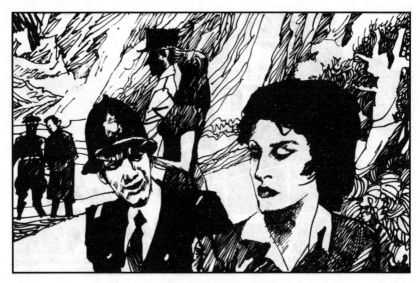

24. 弗兰克回去办事去了。海岸警卫望着他消失的背影说："弗兰克先生是个好人，我看他会为德温特先生赴汤蹈火的。夫人，我也要走了，因为潜水员的报告要几个小时以后才会知道。"

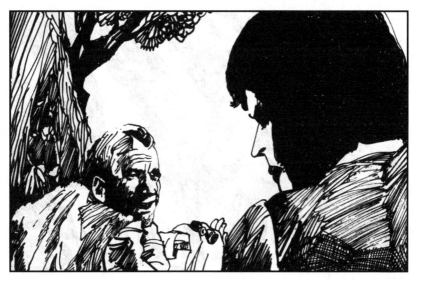

25. 我漫无目的地在海湾里转着，竟不知不觉地又来到弃屋那边的沙滩，又看见贝恩了。他向我展开一条污秽的手巾，里头是他摸来的小海螺。他拿了几个给我，说："跟面包黄油一起吃味道可好了。"

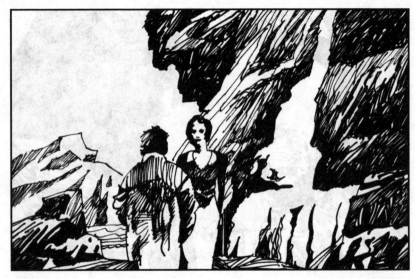

26. 他又说："你见到那艘船了吗？""见到了。他们说船底可能撞了个洞。""她在那底下挺好的，她不会回来了。""等到涨潮，拖轮就会把它拉走的。"

27. 他像是没听见，自顾自地说："这条船会一块块地碎裂。它可不像那条小船，咕咚就沉到海底。鱼儿把她吃光了，对吗？" "谁？" "她，那另一位。" "鱼儿是不会吃船的，贝恩。"

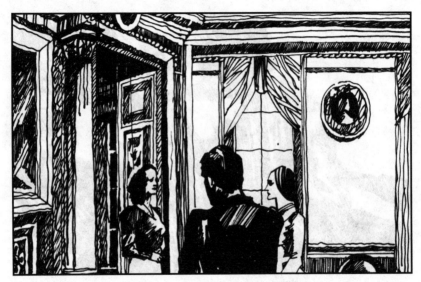

28. 我回到屋里，走进餐厅，看到桌上只摆着我的餐具，便问："德温特先生回来过了？"罗伯特说："是的，太太。他草草吃完中饭又走了。""噢，我们俩又错过了。"

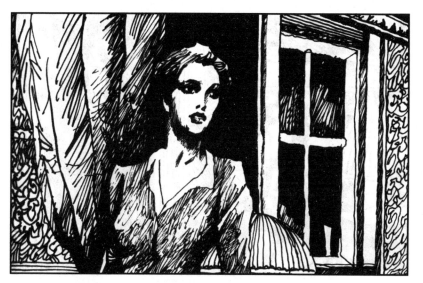

29. 我不想吃饭，吩咐只给我送茶到藏书室去。我踱来踱去，想着，觉得从舞会到现在我已发生很大的变化，我不怕丹弗斯太太了，我甚至准备面对任何可怕的事……

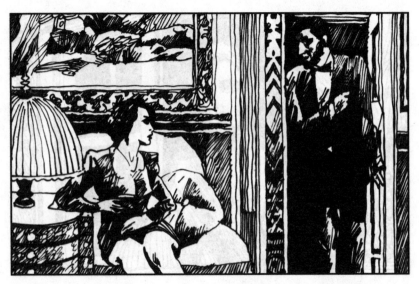

30. 这时，罗伯特通报说："太太，克里斯的港务长、海军上校塞尔来电话找老爷，问是否同意他到这儿来找德温特先生谈一谈。""先生不知什么时候回来，你告诉他等会再来电话。"我说。

31. 一会，罗伯特又走进来，说："太太，上校说如果方便，他想先找您谈谈。上校说事情相当紧急，他给办事处也打过电话，弗兰克先生不在。""那就请他马上来吧。"

32. 塞尔上校很快就来了，一坐下，就开门见山地说："潜水员已查出那艘搁浅的船底下被撞了个大洞。但我不是因此来找德温特先生的，我找他是因为另有消息要奉告，真不知如何说才好。"

33. "是什么消息呢？"我问。他说："咱们都热爱德温特先生，这个家族始终不吝于造福公众。但我又不得不说。是这样，潜水员在搁浅的那只船附近发现了另一只船，就是已故德温特夫人的那条船。"

34. 我真庆幸迈克西姆不在这里，便说："我很难过，这种事谁也料不到的。是不是非告诉德温特先生不可？难道不能让帆船就这么沉在海底算了？又碍不着谁的，是不是？"

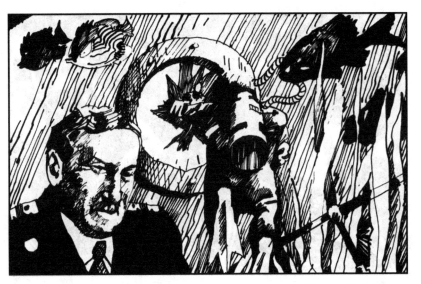

35. 塞尔上校沉重地摇摇头说："还有一个更重要的情况，潜水员发现船舱关得严严实实，海浪并没把它击穿，他判断是船底某处的洞使海水涌进船舱的。于是他敲开舷窗，竟看到了一幅骇人的景象。"

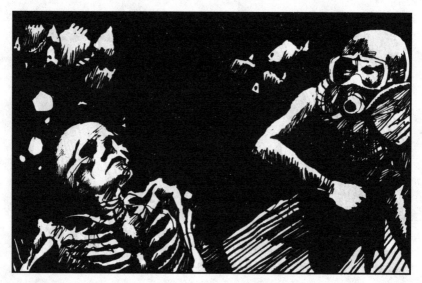

36. 上校像是怕人听见，压低声音说："舱里竟躺着一具尸骸，虽然尸体已经腐烂，肌肉也已销蚀，但骸骨却是完整的。"

37. "啊!"我失声惊呼,"难道有另外一个人跟她一道出海?"上校说:"有可能。""可是,怎么会一个留在舱里,而德温特夫人的尸体却在好几英里之外被捞起呢?""是呀,的确有些古怪。"

38. "那么，你能不对德温特先生说这件事吗？"我问。塞尔上校为难地说："事情关系重大，个人的好恶只能搁在一边。为了职责，我是必须上报的，而检查也是不可避免的。"

39. 这时门开了，迈克西姆走了进来。他热情地招呼着："你好。出了什么事吗？我不知大驾光临，上校。有何见教啊？"我再也忍受不了，更没勇气面对迈克西姆对此事的反应，便急忙溜出屋去。

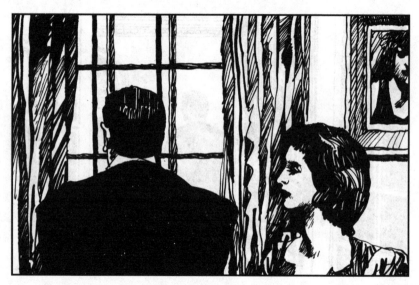

40. 塞尔上校走后。我一边在口袋里翻弄着贝恩给我的小海螺，一边走进藏书室。迈克西姆面对窗口站着，对我进来似毫无感觉。

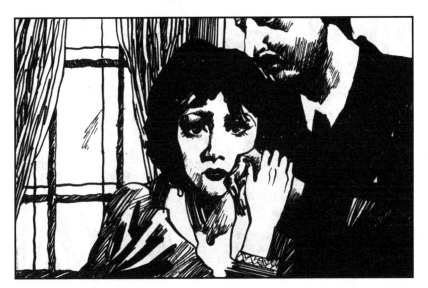

41. 我走到他身边，抓起他的手贴在脸上，低声说："我真难过，难过极了。我不愿让你独自经受这一切，我与你分担。二十四小时之内，迈克西姆，我已长大成人，永远不再是一个小孩了。"

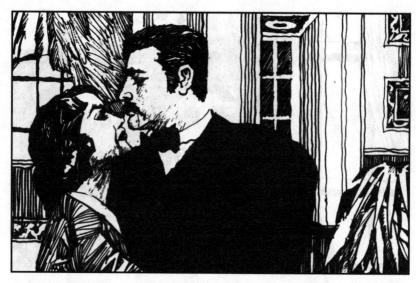

42. 他紧紧搂着我，我的脸擦着他的肩胛，我问："你原谅我了吗？""原谅你？为什么？"他总算又对我说话了。我说："昨晚的事，你大概以为我是故意的。""那事我已忘了。"他把我搂得更紧些。

43. "迈克西姆，难道不能一切从头开始？不能从今天起就同甘共苦吗？我不奢望你爱我，但做朋友和伴侣吧，就像身边的一个贴身小厮，行吗？"我要求着。

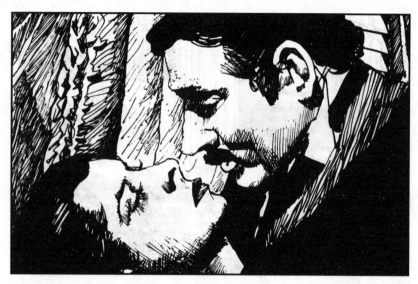

44. 他捧起我的脸，凝视着，说："你对我的爱究竟有多深？"我一时答不上来，他说："一切都晚了，宝贝，太晚了。我们失去了绝无仅有的过幸福日子的机会。现在一切都完了，事情终于发生了。"

45. "什么事？"我问。他说："日复一日，夜复一夜，我都梦见这事发生。我们俩是注定没好日子过的。"我跪在他面前，双手搭在他肩上，问："你在说些什么？""吕蓓卡得胜了。"他说。

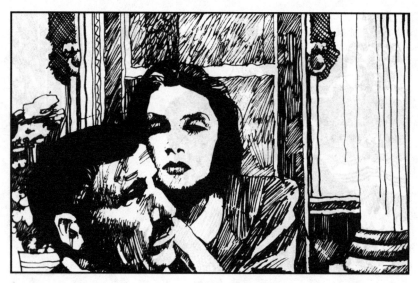

46. 稍顿，他又说："我总担心这事会暴露出来，怀着这种恐惧心理，我怎能像现在这样拥抱你呢？我一直记得她临死的眼神，她那不怀好意的微笑。她当时就预见到事情会暴露，并且深信她会得胜。"

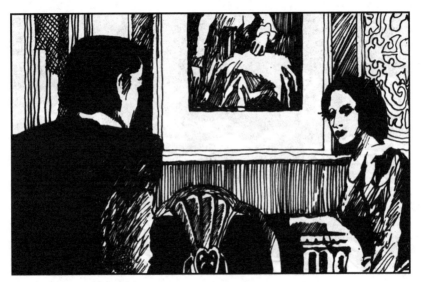

47. 我仍不明白他在说些什么，问："你说些什么呀？" "她的船被发现了，还有尸体。" "那是说还有个人和她一起出游。" "没有别人，船舱里是吕蓓卡的尸体。" "不，不是的。"

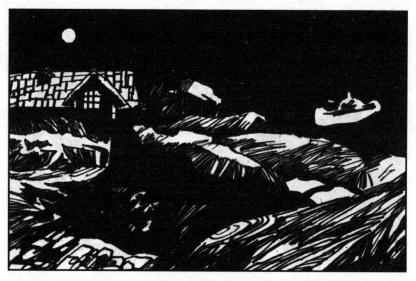

48. "埋入墓穴的是个无名女尸。当时根本没发生什么海滩事故。吕蓓卡不是淹死的，是我杀了她。是我在海滩小屋用枪打死她的。接着把尸体拖进船舱，当夜把船开出去，让她沉没在今天发现的地方。"

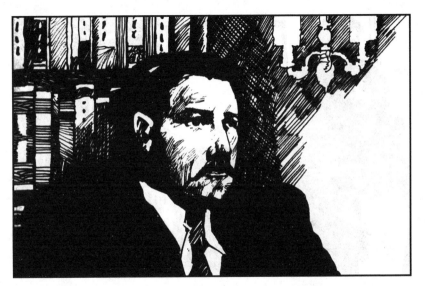

49. 藏书室里安静极了，好一阵沉默后，迈克西姆说："现在请你看着我的眼睛告诉我，你还爱我吗？"我直视着他，我想我真挚的目光把一切都告诉他了。

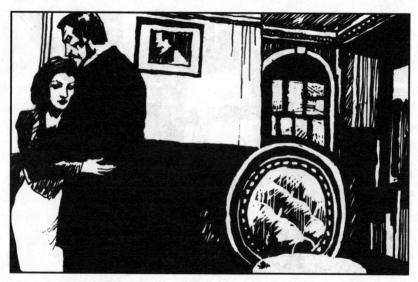

50. 他突然把我拉入怀中，在我耳畔柔声地说："我多么爱你，多么多么爱你啊！"我陶醉在他如饥似渴的亲吻中，忘记了一切，心里只想着，他终于说他爱我了。

51. 过了一会，他突地把我推开，说："晚了，没有时间了，他们会认出她的尸体的。那里面有她的衣服、皮鞋，还有戒指。他们还会想起上次那具尸体，那已埋入墓穴的无名女子。"

52. "现在我们怎么办？" 迈克西姆呆视前方，但未听见。我又说："还有谁知道吗？" "没有。" "弗兰克呢？" "他怎么能知道呢？当时就我一人在场，夜，漆黑漆黑……"说着颓然抱头坐下。

53. 我扳开他捂脸的手，直视着他的眼睛说："我爱你。请相信我，我要和你共渡难关。"他紧紧抓住我的手，像个求人救援的孩子似的望着我。我高兴他终于有了依赖我的时候，而不仅仅是我依赖他了。

54. 他说："那次从海湾小屋那里回来，我差点把一切都告诉你。" "后来你还是没说，这样就浪费了不少我俩本来可以亲密相处的时光。" "你那时的态度太冷漠，从来不像现在这样亲热。"

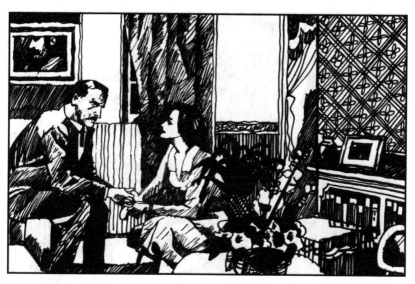

55. "你干吗不要求我？" "我以为你过得不舒心，我年龄比你大，所以跟我在一起你总那么古怪，不自然，还那么腼腆。" "我看出你在想念吕蓓卡，叫我怎么跟你亲热？你仍在爱着她，怎么能要你再来爱我。"

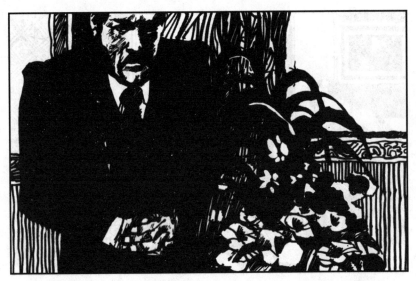

56. 他猛地推开我，扭着双手在房间里踱起来。"你以为我爱吕蓓卡？告诉你吧，我恨她！我与这女人的婚姻一开始就是一出滑稽戏。这女人心肠狠毒，是个十足的坏女人。我和她从来不曾彼此相爱过。"

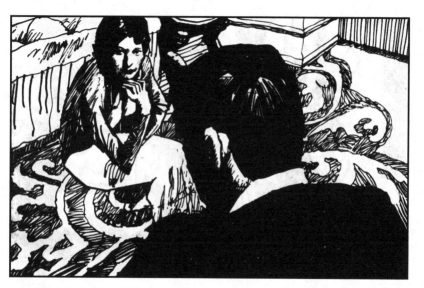

57. 噢！迈克西姆不爱她，不爱她！他爱我，爱我！在这种悲苦的时候，我心里竟洋溢着喜悦。我不愿这感受散去，便抱膝坐在地上，静等着他说下去。

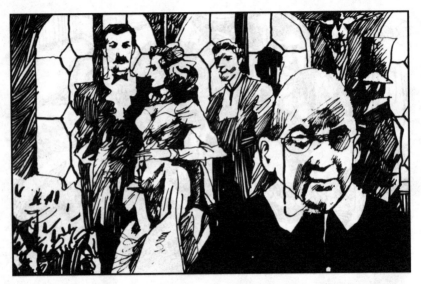

58. 迈克西姆终于敞开记忆的大门，说："我娶她的时候，别人都说我是世上最幸运的男子。连我那最难讨好的老奶奶都说：'一个妻子得有三种美德：教养、头脑和姿色。她三样俱备。'可是结婚才五天，我就抓住她的把柄了。"

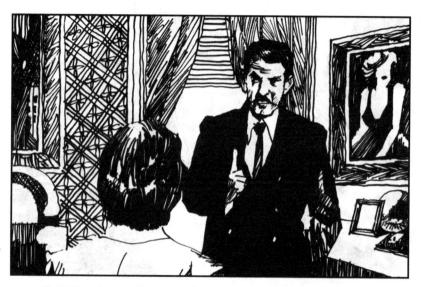

59. "你记得我们在蒙特卡洛那个山顶上的情景吗？就是在那儿，她把自己胡搞的事都告诉了我，我才知道自己娶了什么样的老婆。天哪！"他发出一阵哽咽着的怪笑，那笑声叫我害怕，使我寒心。

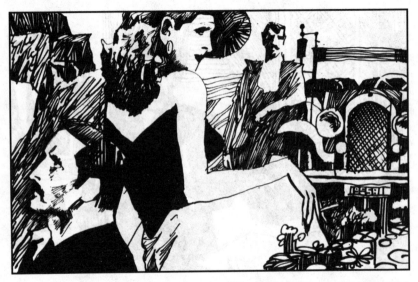

60. 我叫了起来："迈克西姆！迈克西姆。"他点着一支烟，重新开始踱步，说："就在那儿她和我讲定了一桩交易：'我替你治家，替你把家传的宝地曼陀丽治理好，而我干些什么，你就别过问。'"

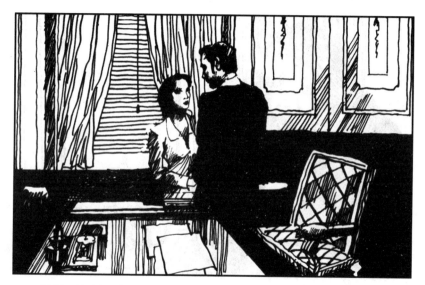

61. "她知道我热爱曼陀丽，也知道我不愿把她的丑事抖到法院和公众中去，让人议论，让报纸恶意中伤。所以她敢于提出条件，我也屈辱地接受了。"他走到我面前，说："你不能理解，你鄙视我，是不是？"

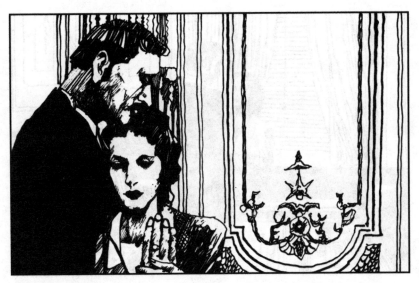

62. 我没吭声，只紧握他的双手放在自己的胸口。我什么都不在乎，心里只翻来覆去地念叨一句话：迈克西姆不爱吕蓓卡，他从来没爱过她……

63. 他接着说："从此我俩就生活在谎言中，所有的人都以为我们是恩爱夫妻。而她确实也把曼陀丽整治得越来越漂亮。但同时她的胡作非为也更加放肆起来。她先是去伦敦的公寓套间鬼混，后来就把那些人带到曼陀丽来……"

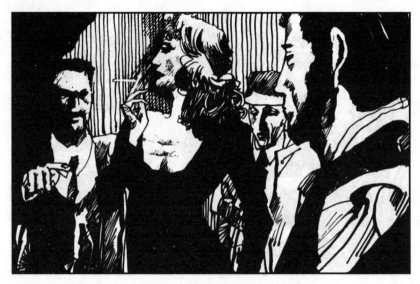

64. "他们在海滩上那间屋子里聚会。对我的警告她充耳不闻，反而无耻地勾引起弗兰克来，弗兰克怎肯干那种事，便闹着要离开庄园。我当然不会放他走，便指责吕蓓卡不该引诱他，不料她勃然大怒，把我骂得狗血喷头……"

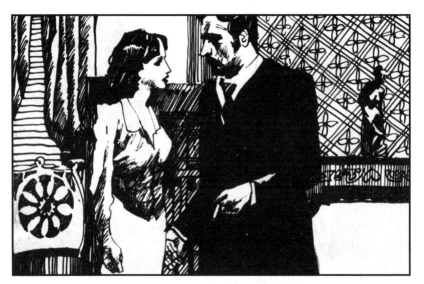

65. "从此，她行为更加不检。一次竟把贾尔斯带到海上去胡搞，气得比阿特丽斯从此不再登门。还有她那个表哥费弗尔。"我说："那天下午我见过这人。""弗兰克也看见他了。你干吗不告诉我？"

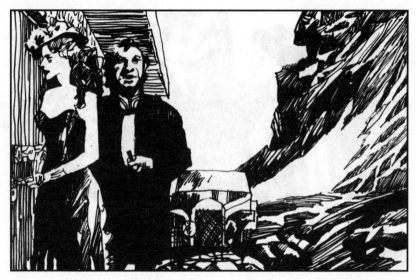

66. "我怕惹起你对吕蓓卡的回忆。" "我的回忆还需别人来惹起吗？她和那个费弗尔经常在海滩小屋里过夜。出事的那天她去了伦敦，经常她都要混个三五天才回来的，这回却当天就回来了。"

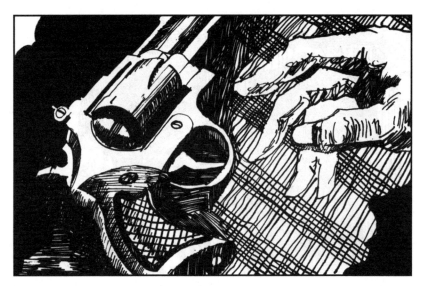

67. 他喘了口气，语调变得急促起来。"我从弗兰克那里吃了晚饭回家，一眼就看见她的围巾和手套丢在大厅里，我猜她又去海边的屋里了。我实在不愿这种肮脏的生活再继续下去，便抓起一支枪，想去吓吓那对狗男女。"

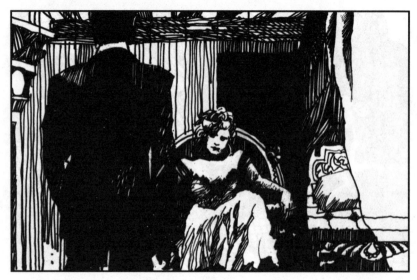

68. "仆人们不知道我回过家。这回出乎意料，小屋里只有吕蓓卡一个人，她躺在沙发上吸烟，样子显得病态和反常。我对她说：'今天该做个了结了，你在伦敦放浪我可以不管，在这儿却不行。'"

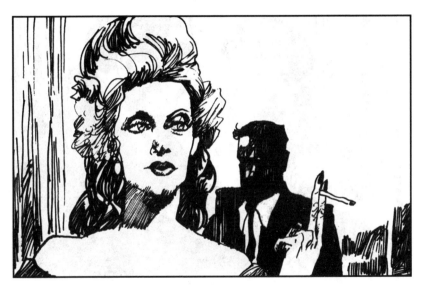

69. "她说：'是时候了，我该掀开新的一页了。你知道吗，从一开始你就没抓住我的证据，而所有的人都相信我们的婚姻是最完美的。要是上法庭，丹尼会出面说我教给她的证词，结果只有使你自己出丑。'"

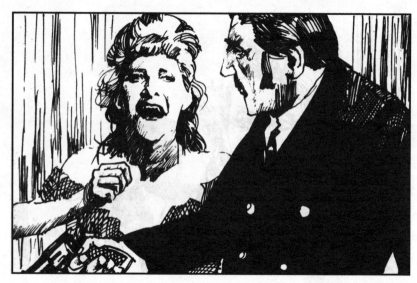

70. "'假如我有一个孩子，你无法证明他不是你的。小家伙将姓你的姓，成为你合法的继承人，这一切都将归他所有，而我将成为十全十美的贤妻良母，而你呢，你将含羞忍辱地苟且偷生。多妙啊！'她说完就放声狂笑。"

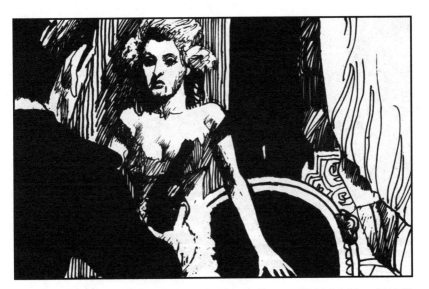

71. "我忍无可忍！我杀死她的时候她还在笑。子弹穿过心脏，但她没立刻倒下，而是睁着眼睛盯着我，脸上慢慢地绽开笑容……"

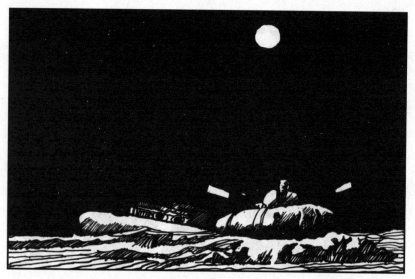

72. "我把尸体搬到船上已经12点了。我把船驶到现在发现它的地方，匆匆忙忙地用尖铁在船底敲了两个洞，又旋开船壳上的海底阀门，海水顿时涌了进来。我连忙爬进橡皮筏子，看着帆船下沉、消失后，才返回海湾。"

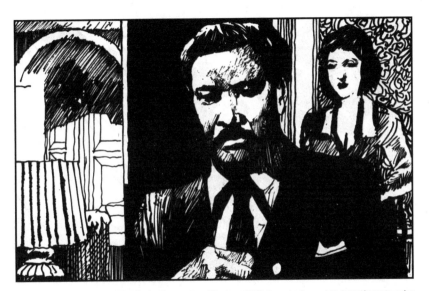

73. 我握住迈克西姆冰凉的双手，谁也不说话。良久，迈克西姆叹口气说："沉船的地方离岸太近，要是开到海湾外面去就好了。""这都怪那艘搁浅的轮船。"我愤愤地说。

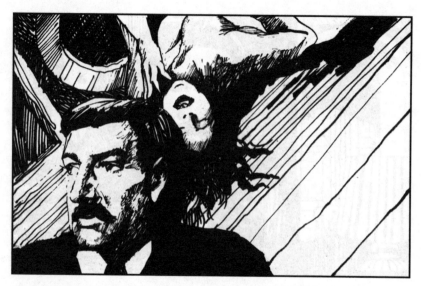

74. "不，我早料到会出事的。吕蓓卡也料到她会得胜的，我看见她死时犹在微笑。""迈克西姆，她死了，死人不会说话，不能再加害你了。""可她的尸骸还在……"

75. 我觉得一切都要与迈克西姆分担，便问："你知道他们会怎么办吗？""塞尔上校说，沉船要打捞上来，还要找个验尸的医生。我得跟他们一起去。明早5点半，他会派船到海湾接我。"他说。

76. 我突然间有了主意，滔滔地说："他们抓不住把柄的。自始至终只有我俩知道这件事，至于那具无名女尸，你可以说认尸的时候你正发病，自己也没把握。""嗯，本来也是这样。"他说。

77. 我高兴迈克西姆听从我的意思，便继续说："至于吕蓓卡的尸体为什么锁在舱里，人家可以设想她是到下面去拿什么，而恰好一阵大风把舱门刮得锁上了。这可能吗？""噢，可能的，可能的。"

78. 突然间，电话铃声大作，把我和迈克西姆吓了一大跳。他走进与藏书室相连的电话间，并随手把门带上了。

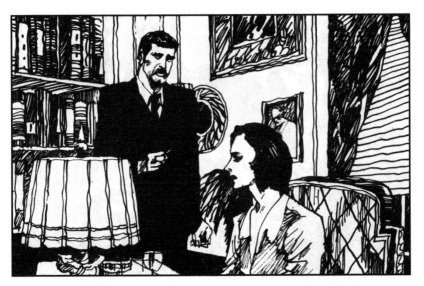

79. 迈克西姆回到藏书室，说："是克里斯的行政长官朱利安上校打来的。此人将同我们一起去打捞沉船。他还问我那次在埃奇库姆比是不是认错了尸？""他居然已考虑到这一点了。"我说。

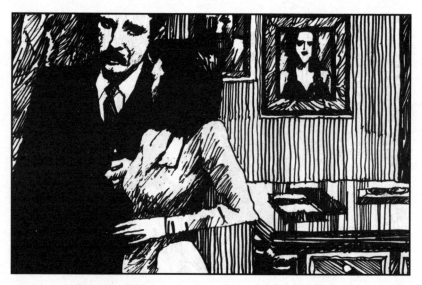

80. "哦，他还说韦尔奇警长也要和我们一起去。""为什么？干吗要警长去？"我紧张地问。他说："这是惯例。发现了尸体，警长总要出场。"我听见自己轻轻地叹了一声。

81. 小房里的电话铃又响了，不知为什么今天的声音特别刺耳，我下意识地抬手捂住耳朵。迈克西姆和我交换了个眼色后，慢慢走了进去，并仍旧把门带上。

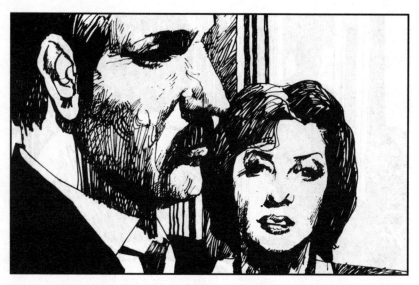

82. 迈克西姆边走边说："戏开场了。是记者打来的，问了一大堆问题。我都以无可奉告搪塞过去了。""也许还是不要得罪他们好，最好能让他们支持你。""我情愿单枪匹马去战斗，而不指望他们。"

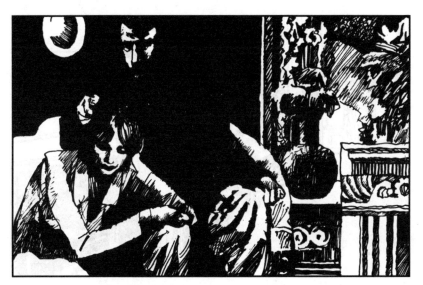

83. 晚饭后，我和迈克西姆相守在藏书室里。我坐在他脚旁的地上，头倚在他膝上。他用手梳理我的头发，我觉得已完全不是那种漫不经心的，像对小狗似的爱抚了。

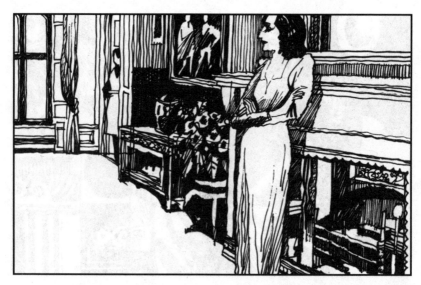

84. 迈克西姆一早就走了。早饭后我到晨室去处置一些来信，如今我已不怕面对吕蓓卡留下的遗迹了。但仆人却仍对我简慢，竟未将晨室收拾好。室内一股霉气，花也凋谢了，我拉铃叫人。

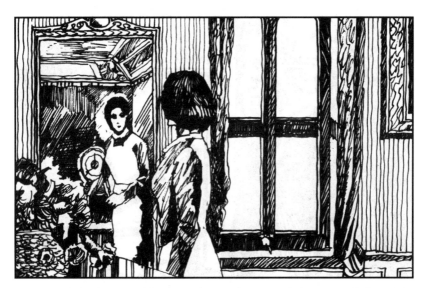

85. 使女莫德来了，我说："这房间怎么没人来收拾，窗子关着，花都谢了，麻烦你们把它拿走。"没想到我的话使莫德害怕了，她连连地表示歉意，我说："下回可不能再这样了。"

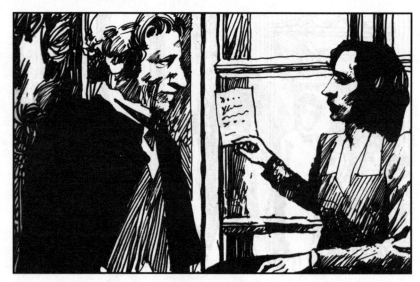

86. 我看着桌上的菜单，又是那些吃腻了的冷东西。于是我拉铃叫来了罗伯特，我说："去告诉丹弗斯太太，弄点热菜，那些吃剩的冷东西别端到餐厅去充数了。""遵命，太太。"

87. 原来摆出当主人的架势并不难。现在，在这个宅子里，我也可以按自己的心意行动了。我喜欢玫瑰，便跑到园里剪了一大束，我要把它们放在晨室里。

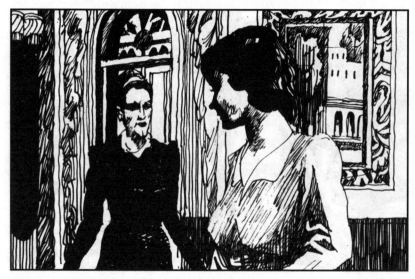

88. 晨室已收拾过了。我把玫瑰花插进已注入新水的花瓶。这时丹弗斯太太来了，她抱怨说："我不明白，您为什么要通过罗伯特把菜单退回去，还让他捎话给我，您干吗要这样做？"

89. "为什么不能这样呢？"我问。"我不习惯。以前的德温特夫人总是打内线电话亲自向我交代的。"她说。我随便看了她一眼，说："你应该习惯。眼下我是德温特夫人，我喜欢用罗伯特传话这种方式。"

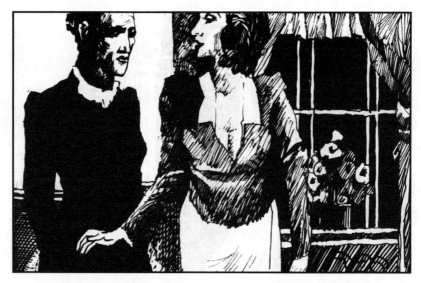

90. 丹弗斯太太仍不离开，她问："弗里思说德温特夫人的船找到了，这是真的吗？""有这样的传闻。""德温特先生干吗一大早就出去了？""你最好去问德温特先生。""听说船舱里有具尸体？"

91. "丹弗斯太太，问我是问不出所以然的，我了解的情况并不比你多。"我觉得自己再也不怕她了，说完便不再理她。她看了我一会，然后悻悻地走了。

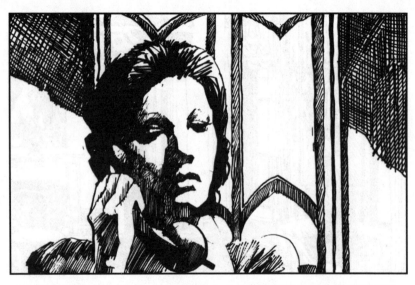

92. 迈克西姆来电话了，我走进那个小房间，用颤抖的手抓起话筒，问："什么事？"他说："我和弗兰克和朱利安上校1点钟回家吃午饭。那条沉船已捞起来了……"大概不宜多说，他就此挂上电话。

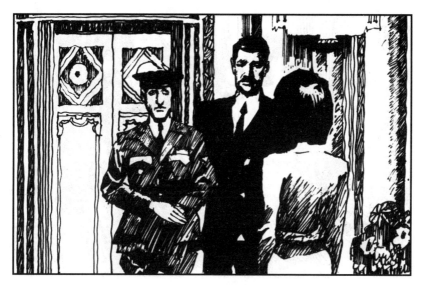

93. 1点钟时，我在客厅迎接他们。朱利安上校来参加过舞会，所以我认识他。不过脱去那身化装舞服后，他显得更干瘦矮小了。

94. 在迈克西姆和弗兰克去洗手间时，朱利安上校对我说："德温特夫人，我深切地为您和您的丈夫感到不安和难过，因为那尸体是她。"他没有再说下去，但我为他的真切关怀感到欣慰。

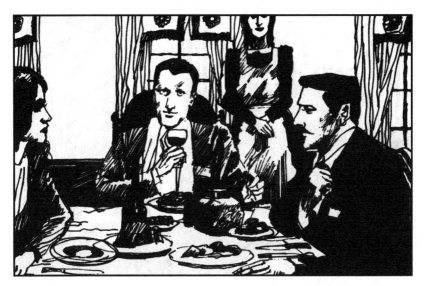

95. 吃饭的时候，由于有仆人在场，大家只胡乱扯些家常。其时又主要是那位上校在讲他的儿女，看样子他是个注重家庭和感情的人。

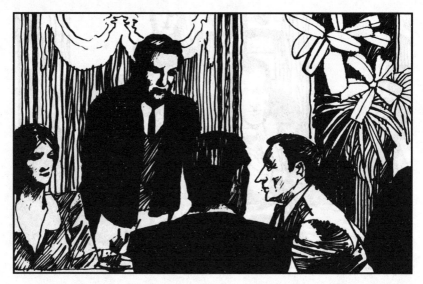

96. 上过甜食后，弗里思他们退了出去。这时开始言归正传了，朱利安上校说："最棘手的是去认领了那具尸体。"弗兰克说："迈克西姆正生病，实在不宜去处理这类事情。"

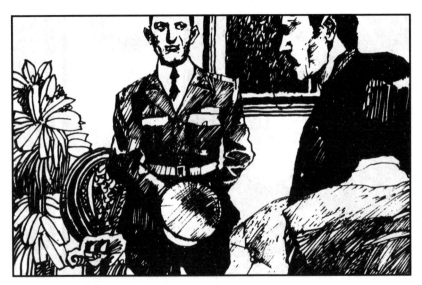

97. "但愿我能阻止正式传讯，使德温特先生免受难堪。可是恐怕办不到。"上校说。迈克西姆表示他能理解。上校又说："但传讯的时间不会长。不过，替你妻子修船的泰勃先生得出庭作证。"

98. 上校想了想又说："我想她是到下面舱里拿东西时，风把门刮得锁上，船没人掌舵，才弄出这灾祸的。"他说完，征询地转问弗兰克。弗兰克说："哦，您说得对，肯定是这么回事。"

99. 我抬起头来，正好看到弗兰克把目光落在迈克西姆身上。他虽立即把目光移开了，可我已从他的眼神中看出，他是了解底细的，而迈克西姆还蒙在鼓里。

100. 这时，上校又说："不过，德温特夫人应该知道离开舱位是很危险的。""我想她是不得已。因为那晚风大，也许索具出了毛病，有哪条绳索被卡住了，她不得不去找刀子什么的。"弗兰克说。

101. "当然，当然。至于真相，只有死者才会知道。噢，我下午还有事，该告辞了。弗兰克，你搭我的车走吗？"弗兰克表示同意后向我走来，握住我手说："我会再来看望您的。"

102. 我挽着迈克西姆的手臂站在平台上，一只蝴蝶在我们身旁飞过。迈克西姆说："你听见他们说的话了吗？一切都会迎刃而解的。我干的事倒也不露痕迹，子弹并未伤着骨头。"

103. 我没做声。他又说："对这事我一点都不后悔。我只担心你，这对你的刺激太大了，你那种我喜欢的小妞表情已不见了。把吕蓓卡的事情告诉你的同时，我已把那种表情毁灭了！你一下子就变得老成持重了。"

104. 早饭时，迈克西姆读着一份又一份报纸，我知道那上面都把他描写成心术不正，而又耽于淫乐的人。我见他脸色越来越难看，便把手伸过去。他低声咒骂道："见他们的鬼去吧！"

105. 早饭后，弗兰克来了。他说："我已通知电话局，把曼陀丽的电话都转到我那儿去，免得记者们搅得你们心神不安。迈克西姆，你得集中精力搞出一份证明，下午传讯时好用。"

106. "我明白自己该说些什么。"迈克西姆说。弗兰克说："这次是由霍里奇那老家伙主持，他喜欢纠缠和钻牛角尖。你可千万别上火。"弗兰克说话的神情，使我再次想到他是知道一切的。

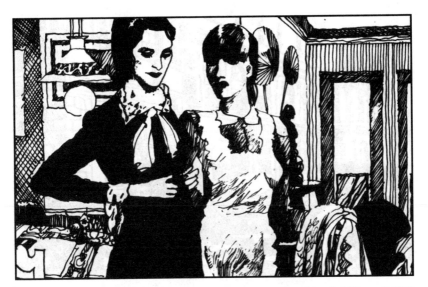

107. 我换衣服准备去参加传讯会时，小丫头克拉丽斯对我说："听到那件可怕的事情后，丹弗斯太太一直把自己关在屋里，连饭都是在屋里吃的。他们说这件事对她打击太大了。"

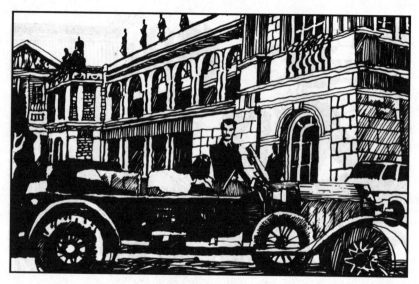

108. 2点前，我们驱车来到听证会的大楼外。我说："我想留在车上，不跟你进去了。"迈克西姆说："你真不该来的。""不，我该来的，待在曼陀丽我会受不了的。"

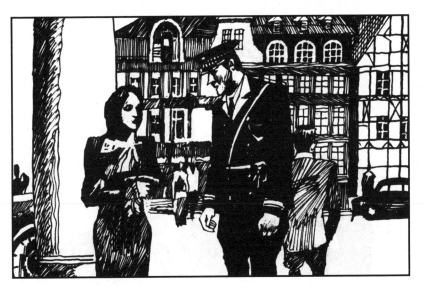

109. 焦急的等待使我无法安心坐在车里，不久，就下意识地走进正在举行传讯的大楼。一个好心的警察走了过来，他说："你是德温特夫人吧，你想进去吗？""还要多久？""我去替你问问。"

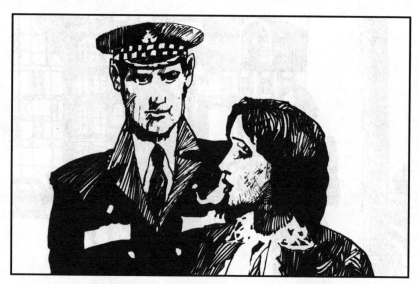

110. 一会，他回来说："德温特先生刚刚提供了证词。塞尔上校和潜水员，还有非里浦医生都已先后作了证。现在只有一个证人没发言了，那就是船舶建筑师泰勃先生。"

111. 我还是不由自主地走进传讯厅，一眼就看到坐在最后一排的丹弗斯太太和吕蓓卡的表兄费弗尔，他正直勾勾地瞪着主讯官霍里奇先生。不知为什么，我觉得自己的心在下沉。

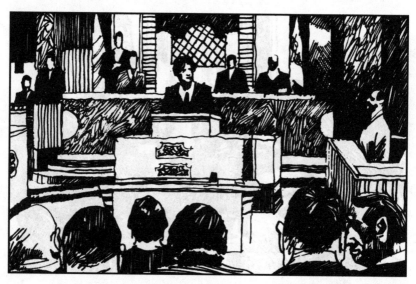

112. 我在门旁的位子上坐下。这时，负责装修那条船的泰勃先生的作证就要完了，主讯官霍里奇说："泰勃先生，你装修的船是没有问题的。这次的沉船是个偶然事故，本庭并不归咎于你。"

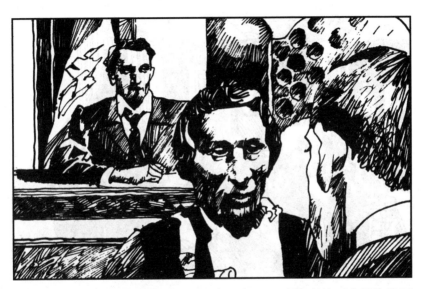

113. 泰勃说："请允许我再说明两句，阁下，这次事件对我的信誉已造成不良的影响。为了能澄清一下，我征得塞尔上校的同意，去看了那条船，我发现经过装修的部分都还完好无损。"

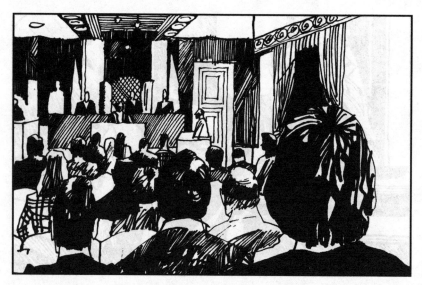

114. 霍里奇说："那很好呀。你说完了吧？"泰勃说："没有。我想提出的问题是：是谁在船底板上凿了那几个洞，那不是岩石撞的，而是用尖铁凿的。更奇怪的是海底阀门竟全部旋开了。"

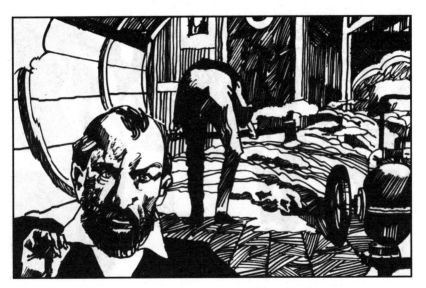

115. 霍里奇说："那会怎样呢？"泰勃说："船底板有洞，再加上阀门打开，那艘船十分钟左右就会沉没。所以，我认为那船根本不是自然倾覆，而是有意凿沉的。"

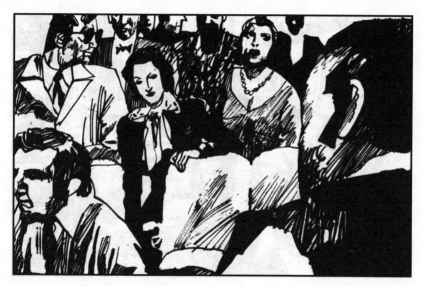

116. 大厅里议论起来，嗡嗡之声不绝于耳。我感到极度闷热，还有阵阵颤抖。我想出去，但身子软弱得无法站起。

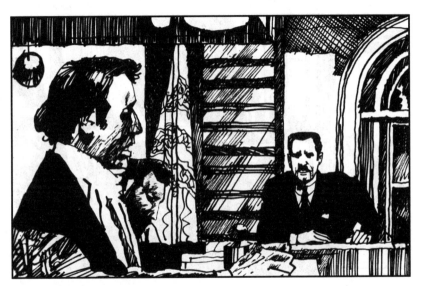

117. 在霍里奇的要求下，大厅里终于安静了。霍里奇说："德温特先生，你知道船底板被凿洞的事吗？""一点不知道。""那你一定很震惊啰？""是的。难道您对此觉得意外？"

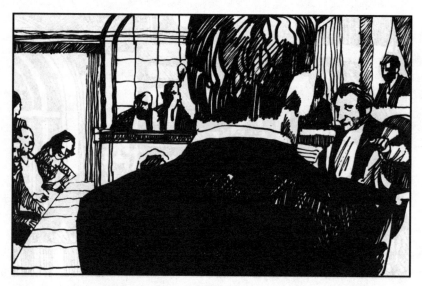

118. "不，迈克西姆，别发火。你会把他惹怒的。"我在心里叫着。果然霍里奇说："德温特先生，我希望你认识到，我负责调查此案可不是因为闲得慌，没事找事开玩笑。""是的。阁下。"德温特说。

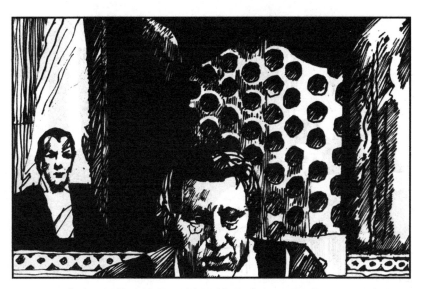

119. "那么请问，德温特夫人的船由谁照看？" "她自己。" "船拴在曼陀丽的私人码头？" "是的。" "要是有人擅自闯入，会被注意到吗？" "很难说。" "要是根据泰勃先生的判断……"

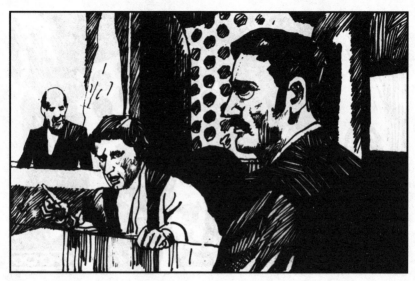

120. 霍里奇沉吟一会，接着说："如果这船是在码头被破坏，那就在出舫前就沉没了。"德温特说："是会这样。""由此可以推断，船是开出去后，才被凿洞的。""我想是吧。"

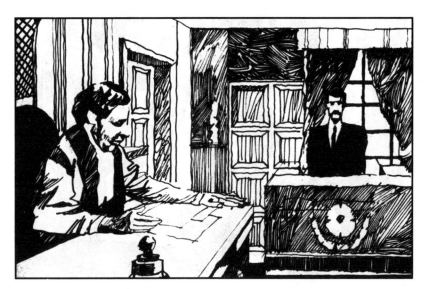

121. 霍里奇停了停，说："德温特先生，你对此不能提供任何解释？""不能，完全不能。""尽管会给你带来痛苦，我的职责仍要求我向你提一个涉及私人感情的问题。""提吧。"

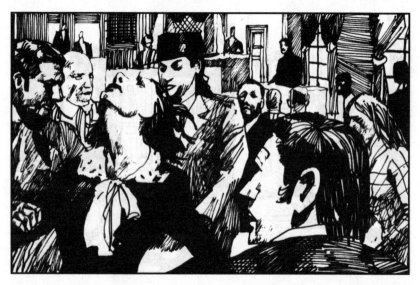

122. "你和已故德温特夫人之间的关系是不是十分美满？"眼前金星乱舞，屋子也旋转起来，我想站起，可是……朦胧中，似乎听到迈克西姆大声说："请哪一位扶我的夫人出去，她快晕过去了。"

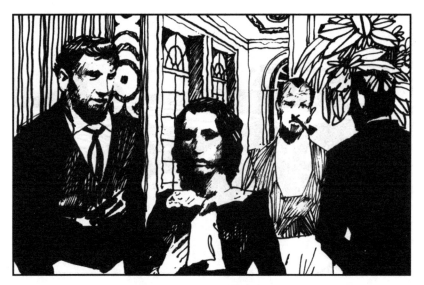

123. 我被扶到厅外的休息室里，好一会才恢复过来。听到弗兰克说：
"您好些了吗？迈克西姆要我马上送你回去。" "不，我要留在这儿等
他。"他可能还得待上好大一会呢。"

124. 汽车驶了好长一段路我才问："干吗还要好大一会？"弗兰克说："泰勃改变了整个局面，所以他们不再相信这是意外事故了。霍里奇必然会换个角度继续追查下去的。"